簽繪頁

【感恩致謝】

- 【感謝粉絲】：向購買的粉絲說聲謝謝，台灣原創漫畫因你們的支持而茁壯。

- 【感謝醫療人員】：向台灣辛勞的醫療人員致敬，希望這本漫畫能為大家帶來歡笑，也讓民眾能更了解醫護人員的酸甜苦辣與心聲。

- 【感謝機構】：謝謝文化部、桃園市政府文化局和動漫界各位先進們的指導與鼓勵。感謝長久以來千業印刷、白象文化、大笑文化和無厘頭動畫等單位的協助。

- 【感謝同仁】：感謝雷亞診所、桃園療養院、台大醫院、中國醫藥大學、迎旭診所和陳炯旭診所大家的指導與照顧。

- 【感謝刊登】：感謝中國醫藥大學《中國醫訊》、台北榮總《癌症新探》、《精神醫學通訊》、《桃園青年》、《聯合新聞元氣網》和《國語日報》刊登醫院也瘋狂。

- 【感謝排版與校對】：感謝老爸、洪大和蔡姊等人協助。

- 【感謝顧問】：感謝蘇泓文醫師、許政傑醫師、王庭馨護理師、王舜禾醫師、王威仁醫師、王怡之藥師、林典佑醫師、林岳辰醫師、林義傑醫師、鄭百珊醫師、黃峻偉醫師、羅文鍵醫師、徐鵬傑醫師、張瑞君醫師、張哲銘醫師、卓怡萱醫師、吳威廷醫師、吳澄舜醫師、洪國哲醫師、洪浩雲醫師、翁宇成醫師、賴俊穎醫師、武執中醫師、古智尹醫師、周育名醫師、周昕璇醫師、康培逸醫師、留駿宇醫師、米八芭藥師和愚者學長等人。

- 【感謝親友】：最後要感謝我的家人及親朋好友，我若有些許成就，來自於他們。

【團隊榮耀】

得獎與肯定：

- 2013 林子堯醫師榮獲文化部藝術新秀
- 2014 出版台灣第一部本土醫院漫畫（第 1 集）
- 2014 新北市動漫競賽優選
- 2014 漫畫最高榮譽「金漫獎」入圍（第 1 集）
- 2014 自殺防治漫畫全國第一名
- 2014 歌曲榮獲文創之星全國第三名及最佳人氣獎
- 2015 漫畫最高榮譽「金漫獎」入圍（第 2、3 集）
- 2015 榮獲第 37 屆中小學優良課外讀物
- 2015 醫院也瘋狂主題曲動畫近百萬人次觸及
- 2016 漫畫最高榮譽「金漫獎」首獎（第 4 集）
- 2016 林子堯醫師當選「十大傑出青年」
- 2016 榮獲第 38 屆中小學優良課外讀物
- 2017 榮獲第 39 屆中小學優良課外讀物

參展：

- 2014 日本手塚治虫紀念館交流
- 2015 桃園國際動漫展
- 2015 日本東京國際動漫展交流
- 2015 桃園藝術新星展
- 2015 亞洲動漫創作展 PF23
- 2016 桃園國際動漫展
- 2016 台灣世貿書展
- 2016 開拓動漫祭 FF28
- 2017 開拓動漫祭 FF29+FF30
- 2017 義大利波隆那書展
- 2017 台中國際動漫展
- 2018 開拓動漫祭 FF31+FF32

各界聯合推薦

「用戲謔趣味的方式來描述嚴肅的醫療議題，一本讓你笑中帶淚的醫療漫畫。」

—— 柯文哲（台北市市長、外科醫師）

「雷亞和兩元用自嘲幽默的角度畫出台灣醫護人員的甘苦談，莞爾之餘也讓大家發現：原來許多基層醫護人員是蠟燭兩頭燒的血汗勞工啊！」

—— 蘇微希（台灣動漫畫推廣協會理事長）

「台灣現在還能穩定出書的漫畫家已經是稀有動物了，尤其還是身兼醫生身分就更難得了，這還有什麼話好說，一定要大力支持！」

—— 鍾孟舜（前台北市漫畫工會理事長）

「透過漫畫了解職場的智慧，透過幽默化解醫界的辛勞～醫院也瘋狂系列，絕對是首選！」

—— 黃子佼（跨界王）

「能堅持漫畫創作這條路的人不多，尤其雙人組的合作更是難得，醫師雷亞加上漫畫家兩元的組合，合力創造出百分之兩百的威力，從作品中，你一定可以感受到他們倆對於漫畫的堅持與熱情啊！」

—— 曾建華（不熱血活不下去的漫畫家）

「子堯醫師的漫畫，深深吸引了曾跑過二十五年醫藥新聞的我。對志在醫學系的人來說，這絕對是一門超級醒腦提神的先修課！」

——陳于媯（中國醫藥大學醫療體系刊物《中國醫訊》主編）

「創作能力，是種令人羨慕的天賦，但我更佩服的，是能善用天賦去關心社會、積極努力去讓生活中的人事物乃至於世界變得更美好的人，而子堯醫師，就是這樣的人。」

——賴麒文（無厘頭動畫創辦人）

「欣聞子堯獲選十大傑出青年殊榮，細數過往的嘉言懿行，可謂實至名歸！記得當年第一集醫院也瘋狂出版的時候，醫療崩壞的議題才剛獲得社會關注，如今醫界的許多改革逐漸獲得民眾支持，子堯的貢獻功不可沒。感謝子堯讓社會大眾更了解醫界的現況，也請各位繼續支持醫院也瘋狂。」

——好運羊（外科醫師）

「日本有許多熱血的醫療漫畫，而屬於我們自己的呢？台灣第一本原創的醫院四格漫畫，貼近你我，超可愛又爆笑。」

——亮亮（醫師兼作家）

「好友兼資深鄉民的雷亞，用漫畫寫出這淚中帶笑的醫界秘辛，絕對大推！」

——Z9神龍（網路達人）

推薦序 （黃榮村）

善良熱情的醫師才子

子堯對於創作始終充滿鬥志和熱情，這些年來他的努力逐漸獲得世界肯定，他獲得文化部藝術新秀、文創之星競賽全國第三名、甚至入圍「金漫獎」。他不斷創下台灣的文創紀錄，身為他過去的大學校長，我與有榮焉。他出版的台灣本土醫院漫畫《醫院也瘋狂》，引起許多醫護人員的共鳴。漫畫就像寫五言或七言絕句，一定要在短短的框格之內，交待出完整的故事，要能有律動感，能諷刺時就來一下，最好能帶來驚奇，或最後來一個會心的微笑。

醫學生在見實習時有幾個特質，是相當符合上述四格漫畫特質的：苦中作樂、想辦法解壓、培養對病人與周遭事件的興趣及關懷、團隊合作去解決問題、對醫療體制

與訓練機制的運作方式敏感且作批判。

子堯在學生時，兼顧專業學習與人文關懷，是位多才多藝的醫學生才子，現在則是一位對人文有敏銳觀察力的精神科醫師。他身懷藝文絕技，在過去當見實習醫學生期間偶試身手，畫了很多漫畫，幾年後獲得文化部肯定，頗有四格漫畫令人驚喜的效果，相信日後一定會有更多令人驚豔的成果。我看了子堯的四格漫畫後有點上癮，希望他日後能成為醫界一股清新的力量，繼續為我們畫出或寫出更輝煌壯闊又有趣的人生！

黃榮村

前中國醫藥大學校長／前教育部部長

謹識於 2014 年 10 月

推薦序（陳快樂）

才華洋溢的熱血醫師

在我擔任衛生署桃園療養院院長時，林子堯是我們的住院醫師，身為林醫師的院長，我相當以他為傲。林醫師個性善良敦厚、為人積極努力且才華洋溢，被他照顧過的病人都對他讚譽有加，他讓人感到溫暖。林醫師行醫之餘仍繫心於醫界與台灣社會，利用有限時間不斷創作，迄今已經出版了四本精神醫學書籍和三本漫畫，而這本《醫院也瘋狂》第三集，更是許多人早已迫不及待要拜讀的大作。

《醫院也瘋狂》利用漫畫來道盡台灣醫護的酸甜苦辣、悲歡離合及爆笑趣事，讓醫護人員看了感到共鳴，而民眾也感到新奇有趣。林醫師因為這系列相關作品，陸續榮獲文化部藝術新秀、文創之星大賞與入圍金漫獎，相當令人讚賞。

另外相當難得的是，林醫師在還是學生時，就將自己的打工所得捐出，成立「舞劍壇創作人」，舉辦各類文創活動及競賽來鼓勵台灣青年學子創作，且他一做迄今就是十四年，現在很少人有如此高度關懷社會文化之熱情。如今出版了這本有趣又關心基層醫護人員的漫畫，無疑是讓林醫師已經光彩奪目的人生，再添一筆風采。

陳快樂

（前心口衛生司司長、前桃園療養院院長）

謹識於 2014 年 10 月

作者序 （林子堯）

用「漫畫」來「漫話」人間

《醫院也瘋狂》第三集終於出版了！我們希望能在這一集帶給大家更多有趣的故事和驚喜，因此多花了一點時間來醞釀作品的產生。一開始依舊要先感謝大家的支持和鼓勵。

我自幼就喜歡畫漫畫，多年來也一直希望台灣能有越來越多屬於本土的經典漫畫。自國中時期開始畫漫畫，十多年後皇天不負苦心人，終於在2013年因漫畫榮獲文化部藝術新秀，並開始規劃正式版《醫院也瘋狂》漫畫的出版。我也在這時候很幸運認識了兩元，他對漫畫具有高度的熱情和能力，我們便一起努力

合作，把過去的醫院漫畫做延伸創作，出版屬於台灣本土的醫院故事。

這一年來，我們除了出版三本漫畫以外，還榮獲文創之星大賞全國第三名、自殺防治漫畫特優第一名、以及入圍台灣漫畫最高榮譽「金漫獎」。一切要感謝大家的肯定與鼓勵，點滴恩惠、銘記在心。

漫畫是我的夢想，我一直希望能用創作來改善這世界、用「漫畫」來「漫話」人間，那怕一開始只是冰山一角，我相信只要努力不懈，總有一天會開花結果的。

飲水須思源，子堯最後仍再一次向大家表示感謝、感恩及感念。

人物介紹

【LD】（醫學生）：
雷亞室友，帥氣冷酷，
總是很淡定的看著雷
亞做蠢事，具有偵測
能力。

【歐羅】（醫學生）：
虎背熊腰、力大如牛、
個性魯莽，常跟雷亞
一起做蠢事，喜歡假
面騎士。

【雷亞】（醫學生）：
本書主角，天然呆、
無腦又愛吃，喜歡動
漫和電玩。

【政傑】（醫學生）：
雷亞室友，正義感強
烈、個性豪爽，渾身
肌肉，生氣時會變身。

【龜】（醫學生）：
總是笑咪咪迎人。運
動全能特別熱愛排
球，個性溫和有禮貌。

【歐君】（醫學生）：
聰明伶俐又古靈精
怪，射飛鏢很準，身
手矯健。

人物介紹

【金老大】：
院長，個性喜怒無常、滿口醫德卻常壓榨基層醫護人員。年輕時是台灣外科名醫。

【丁丁主任】：
醫院外科部主任，每日酗酒、舌燦蓮花、對病人常漠不關心。

【崔醫師】：
精神科主任，沉穩內斂、心思縝密、具有看穿人心的蛇眼。

【龍醫師】：
急診主任，個性剛烈正直，身懷絕世武功，勇於面對惡勢力。

【謎零】：
神秘藥商，來無影去無蹤，時常對醫院推銷藥物或是器材。

【李醫師】：
內科醫師，金髮碧眼混血兒，帥氣輕佻、喜好女色。

【815】：
林醫師的好朋友，多才多藝，擅長繪畫、模型、布偶和拍攝。粉絲團【815 art】。

【兩元】：
本書作者，職業漫畫家，熱愛漫畫和環保。

【林醫師】：
本書作者，戴著紙袋隱瞞長相，事實上是未來世界的雷亞。雷亞診所院長。

（感謝「急診女醫師其實．」友情客串開場！）

運動治百病

醫學生症候群

許多醫學生都會罹患「醫學生症候群」，就是指醫學生在念書或接觸疾病時，

【歐雷龜】實習三人組

歐羅
歐羅：容易和自己做對照，然後認為自己得了那種病。

雷亞

龜

歐羅在直腸外科

驚

我擦屁股有血，難不到是得了大腸癌！

應該是痔瘡吧。

神經科

大驚

我昨天打球，今天右手很麻，該不會是中風吧！

你是排球打太多吧！

我、我難道懷孕了?!

雷亞是白痴症候群吧！

搞不好他真的懷孕了。

婦產科

食物

17

同名之累

我是拳擊手，我昨晚把一個強盜打成重傷，他還被送去急診。

跑跑

...

你這小意思，我昨天打敗十個流氓，每個都瀕臨死亡被送去醫院，我是舉重教練。

強中自有強中手

那你是幹嘛的？有什麼厲害之處？

我是急診醫師，你們剛說那些快被打死的人，後來都被我救活了。

失敬 失敬！！！

霸氣

可怕病毒

註：網路使用適量就好，過度沉迷要小心網路成癮的問題喔！

鳳梨學弟

今天病人怎麼那麼多！已經開了十台刀了！

LD是你吃鳳梨吧！

是你偷吃旺旺仙貝吧！

看我左右開弓開刀法！

暫停開刀，馬上把開刀房內所有跟鳳梨有關的東西都撤掉！

甲級動員令

是！

快！

天啊！誰跟刀還敢帶鳳梨進來的？

大鳳梨

竟然有顆鳳梨巧妙的藏在人群之中！

什麼？

報告學長，我是見習醫師林鳳梨，今天來報到！

天啊！人形～鳳梨！

…學弟你還是早點回家吧

註：鳳梨台語唸「旺來」，象徵興旺的意思。而醫院興旺代表著民眾健康不好，因此鳳梨是醫院的禁忌物品。

21

拿手絕活

各位實習醫師，我們有批新的見習醫師學弟加入，請各位學長姐好好教導他們！

林鳳梨　黃加冰　郭正太　王董

註：此篇為感謝各位學弟們長期來的幫忙和支持，讓他們在漫畫裡有出場客串的機會。

歡迎的擁抱

嘿嘿嘿，有新鮮的肝可以操爆了…

大驚

喋喋喋喋

流口水

歐君

學弟們！就讓學長我用**愛**的**擁抱**來歡迎你們吧！

爆衣

有變態啊

！

歐羅

媽呀！

……

那肌肉學長走過來了耶！被他抱到應該會骨折吧？

王董你快去跟學長擁抱吧！

他根本是熊吧！

挖哩！

博愛座

問題源頭

還不夠多

26

丁主任，剛那個病人看完診出醫院就昏倒了！

靈魂出竅

逆向思考

什麼？我們快點去他旁邊！

這病人沒救了，之前學過遇到困難要逆向思考。

然後怎麼做呢？

驚慌失措

……

把他屍體擺反方向，讓別人覺得他是正要走進我們醫院裡！

那就要逆向擺放！

快來幫忙！

林醫師和兩元，你們得到自殺防治漫畫全國特優第一名耶！

碰！

兩人玩桌遊中

？

全國第一

這、這沒什麼啦，我們努力十幾年這點小意思啦，對吧兩元！

對、對啊，雖然我這輩子第一次拿台灣第一，但我們目標是世界第一，這還好啦！

我們沒有很開心啦！

雀躍不已

HA HA HA HA HA HA

哦哦哦～林醫師

這兩個白癡明明就很開心…

28

先下手不一定為強

感冒原因

「醫院也瘋狂」製作團隊全體為731高雄氣爆死傷人員哀悼，並為醫護警消致敬！

歷經災難民眾，要小心創傷後壓力疾患，罹患的民眾可能會出現持續的驚恐反應、逃避與災難有關的事、物、不斷作惡夢等。

有些人還會伴隨著情感麻木或是解離的狀況，如果持續超過一個月，並影響生活或職業功能，就建議尋求醫療協助。

讓我們一起協助台灣家園度過難關！

天佑台灣！

天佑台灣

鍾凱翔，是台灣年輕的創作才子，能用各種素材做出栩栩如生的動物。因此林醫師特地到台中採訪他。

鍾凱翔和他做的紙箱暴龍

紙箱王子

凱翔兄，你怎麼能做得那麼像？

林醫師我在這裡…

我很喜歡機器人和動畫，而紙箱很便利又便宜，所以我看到紙箱都會想拿來創作……

林醫師你頭上的紙袋好像不錯…可以做海綿寶寶

好想要…

你想幹嘛？不要靠過來啊！我這紙袋是我的傳家之寶啊！

千篇一律

日文版漫畫

照顧太好

唉，加藤我跟你說，我昨天去加護病房巡房，不小心踢到一位病人的線，結果他就往生了。

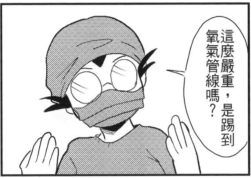

維生設備

這麼嚴重，是踢到氧氣管線嗎？

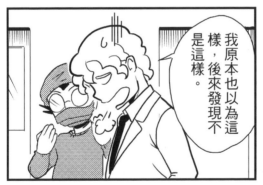

我原本也以為這樣，後來發現不是這樣。

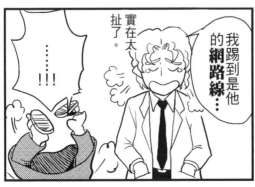

……！！！

實在太扯了。

我踢到是他的**網路線**…

當各類網路通訊軟體

成為維生設備

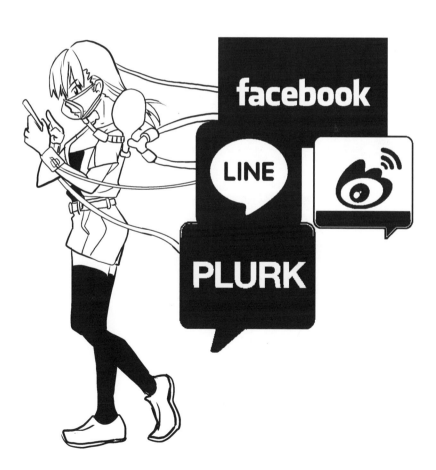

我小時候因為罹患心臟病,後來被內科醫師治好,

因此我立志成為內科醫師!

偶像!

李醫師我胸口不舒服!!

結果不同

我小時候罹患憂鬱症。

長大後立志要當精神科醫師救人。

我快來擁抱啊!

他說他是病人耶,我以前就覺得他怪怪的,好可怕啊!誰敢給他看啊?

怎麼結果不一樣…

不要哭,今晚我陪你喝幾杯

拍拍

欣怡護理師

名導演先生，請您不要再亂動了，我要抽血了。

大美女，你知道我是位名導演嗎？

好痛啊！

刺

你長得那麼正當護士太可惜了，來跟我拍微電影吧！我可是微電影達人！

那麼痛還沒抽到血，你這護士怎麼當的！

我要把這拍成微電影！

……

可能是你一直微電影「微」不完，所以大血管也變成微血管了吧，呵呵。

再亂動我等等就用最大支的針頭戳爆你。

……

微不完

39

你放心吧

西瓜汁

台灣醫護過勞、糾紛頻傳，加上值班輪班作息不正常，導致許多醫護人員離去。

搞錯重點

而上層對策是……

醫護人員你們死要錢是吧！那就給你們錢啊！

門可羅雀

舞劍壇醫院

加薪

誠徵醫護

興趣缺缺

怎麼這次沒效？我們有那裡弄錯了嗎？

補助再加五百看看？

有仇報仇

加藤學長，實習壓力大又要熬夜，頭皮屑越來越多怎麼辦？

啪啪啪啪

不用煩惱

學弟免煩惱！等到你年資越來越高，這問題也會慢慢解決的！

學長你說的是真的嗎？莫非是年資漸深之後就會比較不忙嗎？

閃亮～

不，是會累到開始掉頭髮，最後升到院長時就沒這煩惱了

院長→

……那我可以一直當實習醫師嗎……？

44

高揚威醫師是桃園復興鄉山區的醫療守護者，常帶著醫療設備訪視病人。

著急急奔

高醫師，我母親狀況如何？

好疼啊～

快給我螺絲子一起和鉗子！

高醫師，我媽又不是機器人，為什麼要這些東西？

我現在藥箱蓋子卡住打不開，不拿工具撬開怎麼治你媽！

用力扳

山地守護神

我沒有精神病啊！醫師你們抓錯人了！

無病識感，症狀嚴重，建議繼續住院。

醫師我真的沒病啦！

醫師我妄想好了，剩下偶爾幻聽干擾。

很好，你明天就可以出院了，記得回診。

嗦嗦嗦——

病不可貌相

46

這不是雷亞兄嗎？為何神色頹靡？

架著走……

這禮拜連續值班，都沒好好睡覺，快死了。

保重啊！快去宿舍休憩吧！

迴光返照

有人要玩英雄聯盟嗎？剛開台，缺一位不雷的上路。

英……雄……

我來了！德瑪西亞！

急奔

ㄨㄛ－！

莫非此乃傳說中的迴光返照！？

47

沒興趣

哇，哥吉拉電影要上演了，我好想看喔！LD我們來去看吧！還可以邀歐羅。

又沒興趣，這次又是啥理由啊？

嘟嘴

台灣恐龍

黑心廠商

政客

台灣已經有不少恐龍了，幹嘛還要特地去看日本的？

……

我不管啦，我要看！我的哥吉拉會吐光炮，他們又不會！

這不是哥吉拉！

不要，你跟歐羅兩個自己去。

但會吐嘴炮。

台灣的恐龍又不會吐光炮—啊！！

吼

哥吉拉粉絲

再來一次

註：皮卡國文造詣高，說話常使用古文，「汝」古文中是「你」的意思。

醫生我聽說有種十幾萬的整形手術，可以讓人變年輕十歲。

自然就是美，我建議你先把個人衛生和健康弄好，這樣外表自然也會年輕很多。

越貴越好

那我聽說有一種自費藥膏幾千塊，擦了就會美白。

我們有健保給付的便宜皮膚藥膏，要嗎？

……

什麼爛醫師，連高級一點的藥都沒有！不看了！

東西不一定是越貴越好啊……

健忘

一個月後

三個月後

父子連心

藍先生你的盲腸炎已經很嚴重了，再不開刀可能會危及生命。

上天旨意

不…上帝賜給我盲腸一定有祂的旨意，我不能隨便把盲腸割掉。

天啊

上帝會允許你維護自己健康的，聽醫師的建議吧！

教友毋須多言，我在等上帝指示做決定。

其實我有「不開盲腸就會死」的病。拜託你救救我吧…

我就知道一定有用！我們什麼時候開始開刀？

55

真的喔？好辛苦

今天颱風假，隔壁加藤醫師一大早還趕去醫院開刀。

颱風假

不過感覺沒風也沒雨，為啥全台灣都放假啊？

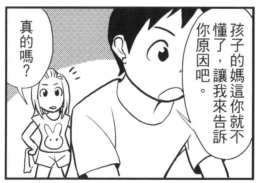

真的嗎？

孩子的媽這你就不懂了，讓我來告訴你原因吧。

……中肯

掃掃…

因為年底選舉要到了。

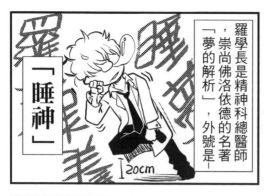

羅學長是精神科總醫師，崇尚佛洛依德的名著「夢的解析」，外號是——「睡神」

「睡神」

20cm

睡神

透過觀察鏡觀摩中。

頻點頭

崔醫師，學長為什麼閉起眼睛跟病人說話？

真是驚人的專注力

我想他是為了要更專心聆聽病人講話，所以把眼睛閉上⋯

當我沒說

呼嚕～

羅醫師幫幫我，我女友一直疑神疑鬼。

你怎麼會這麼覺得呢？

別有隱情

每次我跟他親熱前，她總要把我的身上檢查一遍

……

應該又是個女友怕男友劈腿的狀況。

你有問過她為什麼這麼做嗎？

當然有啊！

他說要看我老婆有沒有裝竊聽器在我身上，真是太扯了！！

老婆!?

哇哩！

58

趕稿

南橘北枳

蘇董

雷亞你
是路痴
嗎?

LD

日本人

雷亞

雷亞跟蘇董等人去了日本,但因為不會說日文,時常迷路。

哇到了,手塚治虫紀念館耶!

明明就在隔壁也會迷路…

其實雷亞是想搭訕吧…

不少日本人非常好心的親自帶到目的地後才離開。

雷亞你還是放棄吧。

因此雷亞決定要把這些感人善行,帶回台灣,助人為樂。

我只是想帶路啊…

泣

對啊,他看起來好像癡漢。

他說要帶我們去,好可疑喔!

回到台灣後

註:成語「南橘北枳」是源自《晏子春秋》中的寓言故事,指的是淮河之南的橘樹,如果改種在淮河之北就會變成了枳。這成語之後衍生的意思是:同樣的事物會因為環境的不同而發生改變。

醫生我兒子每天都在打電動，有人說這可能會讓他變成捷運殺人魔！

現身說法

沒這回事！暴力不能輕易歸咎於單一因素，玩電玩不會讓孩子變成殺人魔！

醫師不好意思，看來是我多擔心了。

你放心，我有位朋友沉迷電玩多年，現在也是位正人君子呢！

可惡，我又被偷襲了！隊友超雷啊！

自己就是那位朋友

醫師怎麼辦？我失業又跟男友分手，我人生是黑白的！

黑白人生

加油，人生七十才開始，黑白還是能過得很快樂的。

哪有可能黑白還能過得快樂！你舉例給我看！

呃我想想 比方說斑馬或貓熊？還有布袋戲裡的黑白郎君？

丁主任，謝謝你幫我開刀成功救我一命。不過這幾天我一直會肚子痛，不知道為什麼？

還有很多把

應該是消化不良而已，我幫你照張X光，出院後再回來看報告。

感謝丁主任

丁主任不好了，X光發現手術留了把止血鉗在病人肚子裡！

沒關係，我還有很多把。

‧‧‧‧‧‧

萬聖節終於又到啦！我們終於又可以到人間嚇人了！

現在人間跟過往不同，難度已經高很多，自己要注意。

萬聖節

來到台灣

哈哈哈！人類交出你的靈魂吧！我乃南瓜死神是也！

老神在在

吃豬血糕中

……

他在吃那個黑黑軟軟的是什麼？看起來好噁心！

為什麼你一點都不害怕？我好挫折……

大哥，這年頭扮南瓜死神已經落伍啦，至少扮個冰雪奇緣之類的吧？

不買漫畫，就搗蛋！

…不趕稿，就滾蛋。

還有兩元你那身冰雪奇緣的裝扮是怎麼一回事？

這位小姐，你的病情還沒有需要住院，門診追蹤就好。

醫師我有憂鬱症，不給我住院我就死給你看，你不給我住院我有憂鬱症！

職業病人

王媽媽，你女兒怎麼今天早上大包小包搭計程車，去玩啊？

喔，他要去住院上兩個月，所以帶很多行李。

邊住院可以邊上班？

喔，他有住院保險，住院躺著就可以賺錢。

這樣不太對吧⋯⋯

⋯⋯

羅醫師，大家都說我水性楊花、性愛成癮，我根本不是這樣的人！

……

猴急

醫師對吧！其實我只是個性猴急了一點！

呃……你的確有點猴急，你可以先離開我大腿去坐對面的椅子嗎？謝謝……我大腿有點酸。

吵架秘方

古老寓言

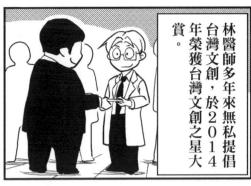

林醫師多年來無私提倡台灣文創，於2014年榮獲台灣文創之星大賞。

文創之星

林醫師得知獲獎後，當晚就將獎金捐出給三個需要資金的文創單位。

但凡事有利也有弊…

有殺氣！

自己錢都不夠出漫畫了還捐錢！你秀逗了嗎？

我覺得他們比我更需要啊…

鼻青臉腫

機率問題

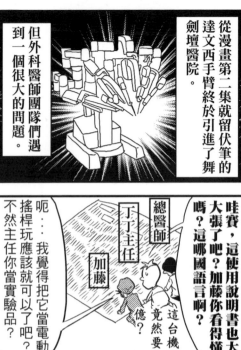

這不是達文西

從漫畫第二集就留伏筆的達文西手臂終於引進了舞劍壇醫院。

但外科醫師團隊們遇到一個很大的問題。

註：達文西機器手臂是結合科技與醫學的機械，臨床上可以利用它來協助外科醫師開刀。

哇賽，這使用說明書也太大張了吧？加藤你看得懂嗎？這哪國語言啊？

總醫師
丁丁主任
加藤

這台機器竟然要上

億？

呃…我覺得該把它當電動搖桿玩應該就可以了吧？不然主任你當實驗品？

加藤你太嫩了，根據我在國外哈哈大學的經驗，既然這台機器叫做手臂，

哦！

真的嗎？你會用啊！原來你會用啊！

嘿嘿嘿

正確使用方法一定是這樣！

人機合一！

不，學長你這方法鐵定是錯的…

太扯了

嗶咘！嗶咘！嗶咘

72

報告金院長，現在醫院人力不足大家叫苦連天。

嗯？

醫流也瘋形了嘉鬧礼市!!

小李子不用擔心，楊前顧問告訴我，這是因為大家還不夠忙，才有時間抱怨些有的沒的。

…

只要再增加病人量和臨床工作量，大家就沒時間抱怨了！

但這、這樣醫護和病人都會出事吧。

天啊！這是傳說中的死亡之握嗎？

看吧，這樣就沒人抱怨了。

呵呵呵

血汗醫院

不會抱怨

化腐朽為神奇

誰才擔心

LD，我發燒全身痠痛，該不會是得到伊波拉病毒吧？

不會啦，你又沒去非洲，只是體虛感冒啦，我現在去幫你買晚餐。

雖然LD平常外表愛耍酷，但事實上還是很關心我這室友的。

一小時後

最後一餐拿去，遺書字體記得寫工整一點，我一個禮拜後回來收屍。

全套防護衣

登登!!

很高興曾經有你這室友。

你根本比我還擔心吧！你擺明就覺得我得到伊波拉病毒了吧！

轉身離去

屢試不爽

秦神醫你上次賣給我的天山雪蓮汁怎麼喝了沒用！

孩子啊，你錯怪老夫了，真正好藥都是潛移默化中改善體質的。

原來如此，神醫我錯怪你了！

你看你能生氣代表你好多了，再喝一罐就會好了。

秦神醫你上次賣給我的天山雪蓮汁一喝就拉肚子，太扯了吧！

孩子你又錯怪老夫了，俗話說「汗吐下」排毒三法，拉肚子是幫你排毒啊！

原來如此，神醫我又錯怪你了！

你看你清爽多了，再喝一罐就可以排光毒素了。

註：「汗吐下」治病三法，指的是排汗、催吐和排泄。

醫師幫幫我，我先生晚上睡覺都會打呼，吵到我睡不著！

可能要先了解一下妳先生打呼的原因…

我已經快抓狂了！你能直接開安眠藥嗎？聽朋友說很有效！

會錯意

好吧，我開輕一點的安眠藥，你先生試試看。

無奈…

太好了，我今晚馬上就試試看！

崔醫師你開的安眠藥一點用都沒有，我先生吃了藥後打呼更大聲！

呃…那些藥是開給你吃的。

拍桌

隔天

能跑就好

自殺防治

世界多麼美好～

（歐羅在之前第二集漫畫中，自殺防治課程常不及格，
阻止自殺常常搞笑失敗。）

實習放假，騎車回桃園。

想當年

學生在馬路上嬉鬧

來追我啊！

跟我當年一樣青春活潑

年輕真好

因沒看路而摔跤

不，跟我當年完全不一樣！

（立即改口否認）

現學現賣

止痛神技

畫龍不成反類犬

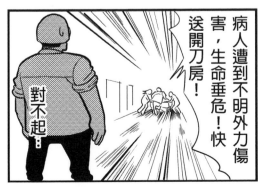

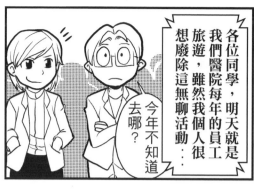

各位同學，明天就是我們醫院每年的員工旅遊，雖然我個人很想廢除這無聊活動⋯

今年不知道去哪？

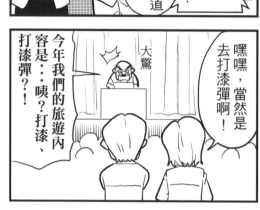

嘿嘿，當然是去打漆彈啊！

大驚

今年我們的旅遊內容是⋯咦？打漆、打漆彈？！

員工旅遊

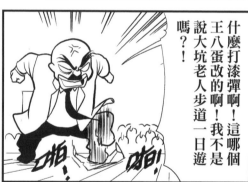

什麼打漆彈啊！這哪個王八蛋改的啊！我不是說大坑老人步道一日遊嗎？！

看吧，我就說是打漆彈！

歐君應該是你去掉包的吧⋯

掉包紙條

一點都不痛

背腹受敵

果然男人都不可靠，本大小姐只好一打三了。

只好以搶到中間的人質娃娃為獲勝手段了…

紅隊方三人

LD

龜

周哥

藍隊只剩下歐君，我們三個過去隨便射都會贏吧？

歐君古靈精怪，我們不能掉以輕心。

以智取勝

（廣播）一位老先生在漆彈場外跌倒昏迷，請漆彈場內的實習醫師火速趕來急救！

什麼？我們快去幫忙！

等等

藍隊方獲勝！

果然是調虎離山之計。

呵呵

被騙了、、

哈哈哈～

我們……是不是被遺忘了？

……好像是

現在年輕醫師真是太沒醫德了，連打漆彈都還騙對手說有人昏迷。

……

不過這倒是讓我想起我年輕時被稱為【雙槍惡魔·希特勒】呢！

既然你那麼厲害，來跟我們打一場吧。

喔？阿一難道你想一睹老爸當年的殺敵風采嗎？

既然如此，那我去問看看還有沒有多的裝備。

誰要目睹你的風采，我要在你敵隊，電爆你這糟糕院長……

為全院醫護人員出口氣！

91

剛好租完了。

不好意思，漆彈裝備

真的喔？好可惜，原本想展現一下我當年風采的。

（撞牆發洩中）

為什麼租完了啊！老天啊啊！

生死無常

有毒無毒

電影神劍闖江湖首映

剣心太帥了！

又來了！
又是這兩個
猴死囝仔！

實在太熱血
了！帥啊！

神刀闖江湖

這位病人，我要同
時雙手持刀來幫你
動手術。

大驚

你白癡啊！不
要嚇到病人，實
習醫師就乖乖旁
邊納涼去！

痛！

欣怡手刀

…

學弟，雙手持刀是種詛
咒，你還是乖乖在旁邊
當我的開刀助手就好。

註：此篇為未來長篇劇情漫畫的伏筆，加藤醫師是漫畫中少數可以同時用雙手開刀的外科醫師，但因為某事件的關係，他把這項天賦視為詛咒。

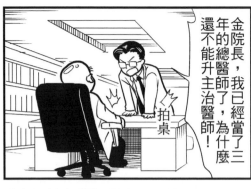

金院長，我已經當了三年的總醫師，為什麼還不能升主治醫師！

拍桌

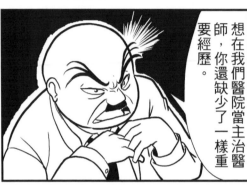

想在我們醫院當主治醫師，你還缺少了一樣重要經歷。

經歷不足

什麼經歷？連那常被告的加藤學弟都比我早升主治醫師好幾年了！

沒錯，就是被告。現在醫療濫訴頻傳，沒有被告過不能升主治醫師。

五月十二日是「國際護理節」，是護理之母——南丁格爾女士的生日。

南丁格爾也哭泣之時

護理人員是民眾健康的守護天使，他們時常第一線，辛苦照顧病人。

乖

好痛~

有鑑於護理人員辛勞，我花錢請台灣饒舌戰神ＢＲ來做歌，為護理人員唱歌發聲。

亮燈

上網搜尋『南丁格爾也哭泣之時』就能聽到喔！目前已有兩萬多人點閱，一起體恤護理人員辛苦。

金漫獎

林醫師你都不考慮幫企業或團體打廣告嗎？我們經費好像不夠啊。

好像一直沒經費出連環漫畫。

什麼打廣告，漫畫是這麼神聖純潔的藝術，怎麼可以趁機打廣告呢？

我心好痛啊！

白象文化

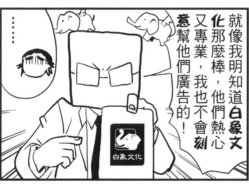

就像我明知道**白象文化**那麼棒，他們熱心又專業，我也不會刻**意幫他們廣告**的！

白象文化

你現在不就是在打廣告！

耍我啊！

喔呵呵，有嗎？

震怒

舞劍壇辦公室

什麼!?

林醫師你說你要回去未來?

你不是說你來到這時代是要阻止台灣醫療崩壞的嗎?

這幾年儘管我再怎麼努力,都無法改變台灣醫療崩壞的過去,我現在終於想通了。

想通什麼?

「過去」是沒辦法改變的,人應該要活在「當下」而努力著。

所以與其搭時光機想改變過去,我應該要回去我那時代跟夥伴一起拯救沉淪的台灣。

向小叮噹漫畫致敬的時光機抽屜。

那麼,大家後會無期!

帥氣前空翻

林醫師永別了,我們會想你的。

100

卡住

啊啊啊啊啊

咔啦啦啦!

肥肉

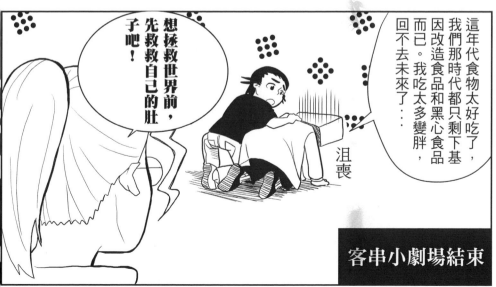

這年代食物太好吃了，我們那時代都只剩下基因改造食品和黑心食品而已。我吃太多變胖，回不去未來了⋯

想拯救世界前，先救救自己的肚子吧！

沮喪

客串小劇場結束

躁鬱非罪

有些民眾認為脾氣不好就是躁鬱症，其實是錯的。

很多狀況都會導致脾氣不好，包括了壓力、個性、喝酒等。

躁鬱症患者很辛苦，他們可能會經歷情緒過度亢奮、低落或易怒等。

其實大部分躁鬱症病人都很善良，若說暴力就是躁鬱症，其實是種汙名化。

雷亞你竟然把我的假面騎士模型弄壞！

歐羅你躁鬱症喔！

註：為了替躁鬱症患者發聲，我們製作了歌曲【躁鬱之殤】，上網到YOUTUBE搜尋【躁鬱之殤】就可以找到喔！

102

醫院也瘋狂出彩色動畫了！第一部台灣本土醫院動畫！

真的嗎？我美麗的亞麻色頭髮終於可以出場了！

要開始了，好期待啊！我這台南林志玲歐君要出場了！

什麼林志玲，羅才是草屯金城武！

本片即將開始。

片長一分鐘。

謝謝收看 END

大驚

動畫只有一分鐘，你詐騙集團啊！

還我草屯金城武啊！

因為經費有限⋯⋯

動畫很貴滴⋯⋯

用力搖晃

動畫化！

註：醫院也瘋狂的動畫「急診新制服」，現在可以免費在網路上欣賞喔！上網到YOUTUBE搜尋【急診新制服】就可以找到喔！

103

醫院也瘋狂的動畫製作，要感謝無厘頭工作室大家的幫忙，也恭喜他們得到文創之星大獎。

很高興能跟「醫院也瘋狂」團隊合作。

動畫播出後，我們收到很多迴響，我們請815幫我們唸一下大家的回饋。

無厘頭工作室

動畫內容可以免費在網路欣賞，詳情請見上一則漫畫的附註。

為什麼被炸飛的不是雷亞？

那套制服哪裡可以買？

雷亞本人沒那麼高吧？

你們到底有多想看雷亞被炸飛啊！雷亞明明很可愛啊！

我省吃儉用瘦六公斤才有錢做動畫啊！

反正你胖到回不去未來，順便減肥很好啊！小心身分暴露喔。

反璞歸真

欣怡和雅婷，我幫妳們買好早餐放桌上喔。

謝謝阿長。

雅婷快！病人生命危急，趕快準備急救！

快！

是、學姊！

吃了哪餐

雅婷，病人的傷口在滲血，快去看一下。

是、學姊！

……你們中餐我放桌上了喔。

下班時——

我們今天吃了哪餐？

學姊不好意思，太忙都忘了。。

堆積如山

消防難為

暴露狂

再見暴露

生死

患者受氣爆傷害，大面積嚴重灼傷，快準備急救！

是，學長！

醫師我有的是錢，拜託救我，我還要陪我心愛的子女一起過年……

阿伯放心，不管你有沒有錢，我都會盡力救你的！

當初說好帝寶是要給我的！

你都有三台跑車了還那麼貪心！

公司董事長要給我當！

……！

……醫師我改變心意了，就讓我就這樣走吧，看來我也只剩下錢而已……

阿伯……

流淚

110

你們有聽說嗎？加藤學長每天好像都會突然消失一小時到醫院某房間。

他那麼愛開刀這實在有點怪。

喔？搞不好是跟誰約會喔！我跟蹤看看樣好嗎？這、這

行醫初衷

醫院這裡竟然有個病房？

悄悄

媽媽，我今天又救了好多人⋯⋯有天我一定能親手把你救醒的。父親和繼母都過得很好，你不用擔心。

怎樣？歐君你有發現什麼嗎？

煩耶！沒看到啦！他走太快我跟丟了，不要再管這件事情了！

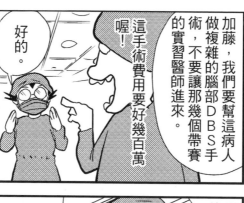

加藤，我們要幫這病人做複雜的腦部DBS手術，不要讓那幾個帶賽的實習醫師進來。

這手術費用要好幾百萬喔！

好的。

有妖氣

不好！有兩股強大的妖氣正快速靠近

什麼?!

手術進行到一半

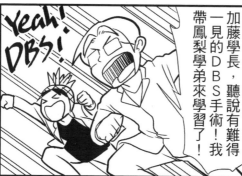

加藤學長，聽說有難得一見的DBS手術！我帶鳳梨學弟來學習了！

Yeah! DBS!

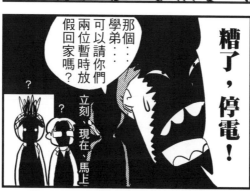

糟了，停電！

那個…學弟…可以請你們兩位暫時放假回家嗎？

立刻、現在、馬上！

註：深部腦刺激（DBS）是把電極植入腦中，藉由電擊刺激來改變腦部狀況，進而達到治療的目的。

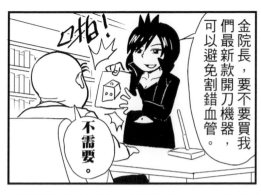

推銷秘訣

林醫師第三集終於出版了，第四集會有什麼故事啊？

嘿嘿嘿

哼哼，看在你誠心誠意的發問上，我就大發慈悲透露給你⋯

唬爛預告

第四集將會是期待已久的連環漫畫大長篇！！

我會脫下面具！

我會變淑女！

好餓喔，晚上要吃啥？

披薩如何？

你根本沒有在注意聽啊！

謝謝收看！
台灣文創因您的支持
而更茁壯。

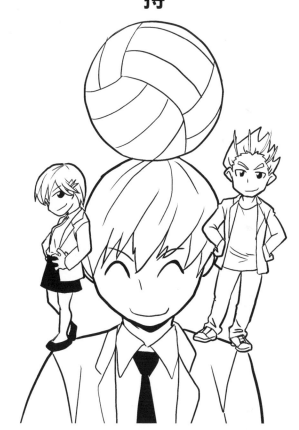

（恭喜現實世界的龜結婚了！身為大學老朋友，
祝你們每天快樂、百年好合！）

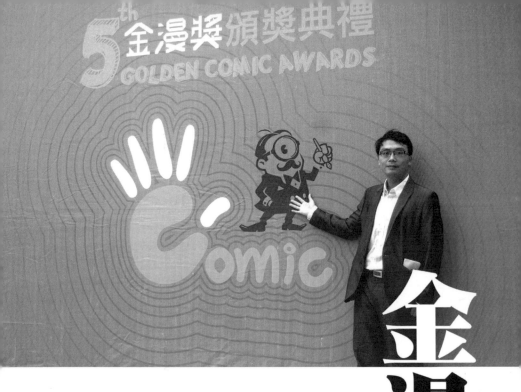

金漫獎入圍之感言與感謝

在一開始，雷亞要先謝謝文化部及動漫界的師長及前輩們，讓我和兩元的漫畫《醫院也瘋狂》入圍2014台灣漫畫最高榮譽「金漫獎」。兩元因為個性低調，不想露出廬山真面目，所以只好讓小弟我當代表來向大家致謝！也感謝好友815和小實學姊的到場支持，還有劉興欽大師、微希姊和高永前輩們現場的鼓勵，更感謝所有支持《醫院也瘋狂》的朋友們，謝謝。

十多年前，當雷亞還是醫學生時，就開始塗鴉《醫院也瘋狂》的漫畫故事，很感謝當時大學朋友們的鼓勵和捧場。當時創作的初衷是希望台灣民眾能更了解基層醫護人員的辛勞，除此之外，還可以利用漫畫的趣味性，讓大家開懷大笑來紓解煩憂。沒想到多年以後，自己幸運獲選為文化部藝術新秀，便開始著手漫畫的實體出版。之後因緣際會下我認識了熱愛漫畫且才華洋溢的兩元，我們一起努力合作，最後讓這漫畫夢想得以實現，還入圍了金漫獎！對於我們來說，實現夢想已經相當快樂，能在金漫獎典禮上能親眼目睹台灣動漫界許多前輩大師和優秀同儕，更是開心到快飛上天了！（我還和劉興欽老師合照了，YA！）他們的風度與才華都令雷亞相當欽佩。

「夢想」若連想都不敢想，就不可能實現。若只有想而沒有做，也很難實現。如今雷亞很高興能有一群好夥伴們，能跟他們一起努力，不斷朝著夢想持續邁進。

第五屆
金漫獎
GOLDEN COMIC AWARDS
梁德垣(兩元)、林子堯(雷亞)
《醫院也瘋狂：一位醫師的爆笑奇幻旅程》
林子堯
入圍 第五屆金漫獎 單元漫畫獎
文化部 敬贈
中華民國103年11月4日

- **個性：**

 熱愛開刀、視病猶親、風趣幽默、上了手術台脾氣會變得暴躁、開刀不順會亂丟手術刀。

- **身分：**

 舞劍壇醫院外科主治醫師

- **背景故事：**

 加藤一醫師其實是院長金老大和日本妻子「加藤櫻」的長子。加藤一自幼就深愛著母親，同時也相當崇拜被封為台灣外科三大名刀之一的父親。然而後來母親罹患不治之症，父親卻忙於爭奪醫院院長的位置，讓母親最後成為只能靠維生器維生的植物人，這件事情讓加藤一跟父親金老大決裂，並改從母姓「加藤」，也立志成為未來能治癒母親疾病的醫師。加藤一不希望醫院同仁發現他是金老大的兒子，因此長期穿戴手術服和口罩來掩飾身分。加藤一因為其優異的天賦加上不懈的努力，後來成為舞劍壇醫院有史以來最年輕升上主治醫師的外科醫師。

- **特色：**

 - 加藤一醫師永遠都穿著手術衣和戴口罩，因為不想讓別人知道他是金老大的兒子。

 - 加藤醫師因為開刀很少回家，家中養了一隻神犬顧家。

加藤醫師開刀神速精準，但開刀時會出現另外一種個性。

加藤醫師跟醫學生們常打成一片，相當平易近人。

角色設定與背景故事

主治醫師 加藤一

此時醫院某處——

加藤醫師保重，你一定是在開刀房睡著不小心感冒了。

吃啾～

加藤醫師為了開刀，時常住在醫院不回家。

> 刀，是用來救人的。
>
> 口罩則是用來掩蓋身分的。

走吧，下一位病人已經麻醉好了，

救人要緊…

學長…

緊握…

加藤醫師儘管遭受許多折難，但仍一心想照顧好病人。

- **個性：**

 喜怒無常、時常壓榨醫護基層、嘴邊三不五時說到醫德。

- **身分：**

 舞劍壇醫院院長

- **背景故事：**

 金老大本名是金正萬，年輕時是位視病猶親、善良敦厚的好醫師，後來更因為創造「卍字開刀法」，造福許多病人，被封為台灣外科三大名刀之一。

 然而後來日本愛妻「加藤櫻」患不治之症，金老大為此四處奔波求助都無法治療愛妻子的疾病，看著愛妻日漸憔悴，求助無門之下金老大只好求助一個秘密組織，祈求能挽回妻子性命，然而讓愛妻保住性命的代價是，金老大出賣了自己的靈魂，之後金老大性格丕變，變成被秘密組織操控的魁儡，時常壓榨基層醫護人員並奴役他人。

 然而這段犧牲自己靈魂救妻子的過程，其長子「加藤一」並不知情。加藤一醫師一直以為父親是為了爭權奪利才拋下重病的母親，因而父子決裂，之後改從母姓「加藤」。

- **特色：**

 - 年輕時長得跟希特勒很像、頭髮也很多。

 - 過去左右手都能寫字和開刀，現在已經沒辦法。

金老大以醫德為理由，要求基層醫護人員接受不合理的制度。

金老大對於外界及長官的觀感十分在意，相當愛慕虛榮。

角色設定與背景故事
院長 金老大

金老大時常壓榨基層醫護人員。

雖然和加藤一醫師是父子，兩人關係卻不好。

醫德至上，其餘低下。

我年輕的時候其實頭髮很多。

金老大年輕時候是台灣三大名刀之一，頭髮也很多。

之後被神秘組織洗腦改造，個性大變，也因此變成光頭。

感謝收看！
醫院也瘋狂 1-8 集熱賣中

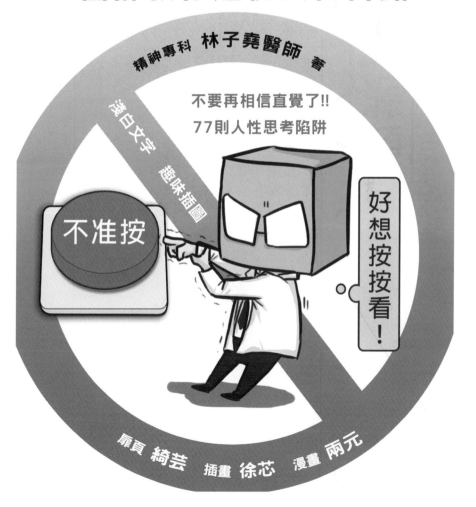

【推薦好書】

《 不焦不慮好自在：和醫師一起改善焦慮症 》
林子堯、王志嘉、曾驛翔、亮亮 等醫師著

焦慮疾患是常見的心智疾病，但由於不了解或偏見，讓許多人常羞於就醫或甚至不知道自己得病，導致生活品質因此受到嚴重影響。林醫師以一年多的時間撰寫這本書籍。本書以醫師專業的角度，來介紹各種焦慮相關疾患（如強迫症、恐慌症、社交恐懼症、特定恐懼症、廣泛型焦慮症、創傷後壓力症候群等），內容深入淺出，希望能讓民眾有更多認識。

定價：280 元

《 你不可不知的安眠鎮定藥物 》
林子堯 醫師著

安眠鎮定藥物是醫學上常見的藥物之一，但鮮少有完整的中文衛教書籍來講解。林醫師將醫學知識與行醫經驗融合，撰寫而成的這本衛教書籍，希望能藉由深入淺出的文字說明，讓民眾能更了解安眠鎮定藥物，並正確而小心的使用。

定價：250 元

【推薦好書】

《向菸酒毒說 NO!》

林子堯、曾驛翔 醫師著

隨著社會變遷，人們的生活壓力與日俱增，部分民眾會藉由抽菸或喝酒來麻痺自己或希望能改善心情，甚至有些人會被他人慫恿而吸毒，但往往因此「上癮」而遺憾終身。本書由兩位醫師花費兩年撰寫，內容淺顯易懂，搭配趣味漫畫插圖，使讀者容易理解。此書適合社會各階層人士閱讀，能獲取正確知識，也對他人有所幫助。

定價：250 元

《刀俠劉仁》

獠次郎（劉自仁）著

以台灣歷史為故事背景的原創武俠小說，台灣有許多可歌可泣的本土故事，卻被淹沒在歷史的洪流中，獠次郎以台灣歷史為背景，融合了「九曲堂」、「崎溜瀑布」、「義賊朱秋」等在地鄉野傳奇，透過武俠小說的方式來撰述，帶領讀者回到過去，追尋這塊土地的「俠」與「義」。

定價：300 元

購買書籍可至博客來、誠品、金石堂或白象文化購買
如大量訂購（超過 10 本）可與 laya.laya@msa.hinet.net 聯絡

護理師 ✚
啟♥萌計畫

於是空白與這條
充滿冒險的護理之路

作者　於是空白

f 於是空白🔍

萌萌護理畫家「於是空白」首本個人作品《護理師啟萌計畫》，讓你笑中帶淚地瞭解台灣基層護理人員的成長故事。

【推薦好書】

《網開醫面》

網路成癮、遊戲成癮、手機成癮必讀書籍

林子堯、謝詠基醫師 著

　　網路成癮是當代一大問題。隨著網路越來越發達，使用的人數也與日俱增，然而網路雖然帶來許多便利，但過度依賴或使用網路產生的相關問題也越來越嚴重，本書由林子堯醫師花費多年鑽研了許多網路成癮的知識，也和許多醫界先進、遊戲公司與遊戲好手們請益學習，撰寫而成的衛教書籍，內容深入淺出又有趣味圖畫，方便大家閱讀。

購買書籍可至博客來、誠品、金石堂或白象文化購買
如大量訂購 (超過 10 本) 可與 laya.laya@msa.hinet.net 聯絡

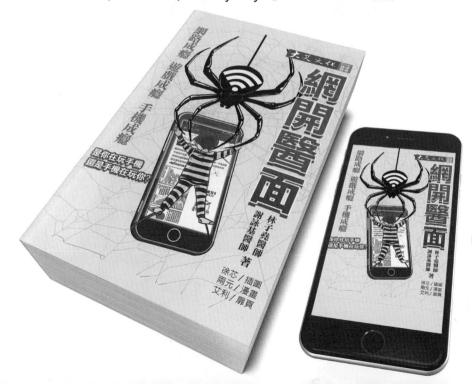

【版權頁】
醫院也瘋狂 3
CRAZY HOSPITAL 3

【出版】：大笑文化

【作者】：林子堯 (雷亞)、梁德垣 (兩元)

　　　　信箱：laya.laya@msa.hinet.net

　　　　官網：http://www.laya.url.tw/hospital

【封面】：兩元、雷亞、天兔

【校對】：林組明

【經銷】：白象文化事業有限公司

　　　　電話：04-22208589(經銷部)

　　　　地址：40144 台中市東區和平街 228 巷 44 號

【初版】：2014 年 11 月一刷

　　　　2018 年 07 月五刷

【定價】：新台幣 150 元

【ISBN】：978-986-90820-2-0